어디서나
당당한
생활글씨

어디서나
당당한
생활글씨

원리부터 배우는 손글씨 수업

펜크래프트 유한빈 지음

푸른숲

차례

프롤로그 따라 쓰지 않고 '내 글씨'를 바꾸는 방법 09

1장 내 글씨 마주 '보기'

❶ 글씨를 '보는' 법 15

❷ '머릿속'에 글씨를 그리는 법 18

❸ 제일 먼저 해야 할 일 22

❹ 가성비가 가장 좋은 변화 29

생활글씨 팁 1 좋은 글씨가 뭐라고 생각하세요? 33

생활글씨 팁 2 잘못된 글씨는 없다 35

생활글씨 팁 3 전구가 발명되고 나서도 초는 사라지지 않았습니다 37

2장 바꾸지 않고 바꾸기

❶ 어디에 쓰고 계신가요? 41

❷ 가급적 줄 노트에 쓰세요 44

❸ 가상선을 맞춰보자 46

❹ 간격에 대하여 1 – 줄 간격 54

❺ 간격에 대하여 2 – 글자 간격 56

❻ 이어 쓰기의 가장 큰 단점 59

❼ 획이 흔들리지 않는 것은 기본 63

생활글씨 팁 4 내 글씨 크기에 맞는 필기구 찾기 65

생활글씨 팁 5 세로쓰기 잘 쓰는 방법 67

3장 원하는 '느낌' 살리기

❶ 초성/중성/종성 크기에 따라 달라지는 글씨의 느낌 71

❷ 곡선 유무에 따라 달라지는 글씨의 느낌 76

❸ 어색한 장식은 안 하는 것보다 못합니다 78

생활글씨 팁 6 빨리 써도 그렇게 쓸 수 있나요? 80

생활글씨 팁 7 글씨를 통해 원하는 이미지를 만들어 보세요 81

4장 케이스 스터디

❶ 묶어서 생각해볼 글자들 1 – 'ㄱ'과 'ㅋ' 86

❷ 묶어서 생각해볼 글자들 2 – 'ㄴ' 'ㄷ' 'ㄹ' 88

❸ 묶어서 생각해볼 글자들 3 – 'ㅅ' 'ㅈ' 'ㅊ' 90

❹ 묶어서 생각해볼 글자들 4 – 모음들 92

케이스 1 　받침 'ㄴ' 공간을 막기 94

케이스 2 　단순화하기 96

케이스 3 　가로모임 받침이 초성을 넘지 않도록 하기 98

케이스 4 　'ㅅ' 'ㅈ' 'ㅊ' 줄기를 한 획에 쓰려고 무리해서 이어 쓰지 말기 100

케이스 5 　'ㅇ'은 최대한 찌그러지지 않게 그리기 102

케이스 6 　초성 너무 크게 쓰지 않기 104

케이스 7 　닫히는 자음 'ㅁ' 'ㅂ' 'ㅇ' 확실히 닫아주기 106

케이스 8 　가로모임 초성 위로 모음 너무 올리지 말기 108

케이스 9 　자모의 크기가 다이내믹하게 변하지 않도록 주의 110

케이스 10 'ㅣ'계열의 세로획이 초성보다 내려오지 않도록 주의 112

케이스 11 'ㅁ'과 'ㅇ' 확실히 구분되도록 'ㅁ'에 각을 주기 114

케이스 12 'ㅔ' 'ㅐ' 우측 세로획이 더 길거나 우상향하도록 쓰기 116

케이스 13 가로모임 받침은 중성 중앙 쪽에 위치하도록 두기 118

케이스 14 'ㅜ' 'ㅠ' 받침 세로획 길게 빼기 120

케이스 15 'ㅎ' 눈과 눈썹 간격 너무 벌어지게 하지 말기 122

생활글씨 팁 8 매일 하세요 한 줄이라도 좋아요 124

생활글씨 팁 9 글씨 보는 눈을 키워주는 가장 좋은 방법 125

생활글씨 팁 10 글씨를 왜 잘 쓰고 싶으신가요? 127

에필로그 변화를 확인할 시간 131

따라 쓰지 않고
'내 글씨'를 바꾸는 방법

제게도 처음이 있었습니다. 어느 날, 글씨를 바꾸겠다고 무작정 서점에서 글씨 교본을 사 와 글씨를 썼을 때는 자린고비 굴비 쳐다보듯 아무런 생각 없이 교본 글씨 한 번 보고 내 글씨 한 번 쓰고를 반복했어요. 아무런 생각 없이요. 무언가 이상한데도 무엇이 이상한지를 전혀 생각해보지 않았습니다. 그냥 계속 쓰다 보면 좋아지겠지, 생각하고 쭉쭉 써 나갔습니다.

결국 시간만 낭비하고 말았죠. 아마 여기서 뜨끔한 분들이 계실지도 모르겠어요. 무언가를 두고 "틀렸다"라는 말을 확신해서 하지는 않는 편인데 그 방법은 완전히 틀렸다고 자신 있게 말씀드릴 수 있어요. 그렇게 해서는 절대 글씨가 좋아지지 않거든요. 실력이 느는 게 보이지 않으면 금세 지루해지고 좌절하게 된답니다. 곧 포기하게 되죠.

그동안 저는 온·오프라인 강의를 통해 6천 명 이상의 수강생분들과 함께했습니다. 제가 쓴 글씨 교정 책들은 모두 합쳐 15만 부가 넘게 팔렸죠. 글씨를 잘 써보고자 하는 분들과 늘 머리를 맞대고 시간을 보내다 보니 수많은 고충을 들을 수 있었고, 그에 대한 해결책을 정리해볼 수 있었답니다. 여러분도 글씨를 더 잘 쓸 수 있는 방법을 알고 싶어 이 책을 집어 들었을 거라 생각해요.

이 책은 조금 특별합니다.

무작정 따라 쓰지 않고도 글씨를 보기 좋게 만들어 줄 거거든요.

저희는 이 책을 통해 일상생활에서 편히 쓰는 내 글씨 '**생활글씨**'를 멋지게 바꿔 나갈 거예요. 여러분이 메모지에, 일기장에, 또 에이포 용지의 여백에 쓰는 바로 그 글씨를요.

의외지만 정자체를 개선하는 방법과 생활글씨를 개선하는 방법은 크게 다르답니다. 정자체를 아무리 열심히 연습해도 정작 생활글씨는 나아지지 않을 수 있어요. 정자체를 쓰는 환경과 생활글씨를 쓰는 환경은 완전히 다르기 때문이에요. 그럼에도 불구하고 서점에는 생활글씨를 공부하는 책이 전혀 없었어요. 그게 바로 제가 이 책을 쓴 이유랍니다.

여러분들 중에는 글씨를 잘 쓰기 위해 이미 다양한 방법을 시도해본 분도 계실 거예요. 그렇다면 이 책을 집어 든 데에는 '이번만큼은'이라는 각오도 어느 정도 담겨 있으리라 생각합니다. 저도 이 책이 '이번만큼은' 여러분의 글씨를 개선하는 데 도움이 되기를 바라는 마음으로 썼어요. 여러분들은 맨땅에 헤딩하듯 글씨를 쓰기 시작했던 저처럼 힘들게 돌아가지 않고 곧장 좋아지는 길로 갔으면 좋겠습니다.

이 말씀을 꼭 드리고 싶네요. 여러분의 글씨는 새로운 글씨를 배우거나 형태를 전부 뜯어고치지 않고도 충분히 좋아질 수 있어요. 그저 방법을 모르고 계실 뿐이에요. 여러분이 글씨를 쓰며 간과했던 부분들을 제가 짚어드릴게요. 전혀 어려운 방법이 아니에요. 누구나 쉽게 습득할 수 있는 실용적인 방법들을 정리했어요. 이 방법들만 익히면

얼마든지 글씨를 예쁘게 쓸 수 있답니다.

끝으로, 많이들 오해하시는데 **글씨는 손으로 쓰는 게 아니라 머리로 쓰는 거예요.** 머릿속에 좋은 글씨의 형태를 그릴 수 있어야만, 손으로 그 형태를 옮길 수 있답니다. 좋은 글씨의 형태만 머릿속에 잘 넣어둔다면 주로 쓰는 손이 아니라 반대 손으로도 어느 정도 예쁜 글씨를 쓸 수 있어요. 다시 한번 말씀드릴게요. 무작정 따라 쓰기만 해서는 절대 글씨가 좋아지지 않아요. 이 책을 다 읽고 난 뒤에는 분명 글씨를 쓸 때 손보다 머리가 먼저 움직이실 거예요.

자, 저와 함께 근사한 생활글씨를 만들어 나가보아요.

유한빈

내 글씨
마주 '보기'

자신감 있게 쓸 수 있으면 행복합니다

상황에 맞는 글씨를 익혀 상황과 딱 맞아 떨어지는 글씨를 쓰는 건 제 오랜 로망이었습니다. 상황에 맞춰 옷을 입듯이 상황에 맞는 글씨를 쓰고 싶었어요. 크게 나누자면 편지처럼 따로 시간을 마련해 천천히 써나가는 정자체와, 메모처럼 그때그때 생활 속에서 빠르게 써나가는 생활글씨가 있죠.

어디서나 당당하게 생활글씨
정자체

어디서나 당당하게 생활글씨
생활글씨

실용성을 중시했다면 생활 속에서 자주 쓰이는 생활글씨를 연습해야 맞았겠지만, 그러지 않고 '글씨 교정' 하면 으레 떠오르는 정자체를 연습했어요. 누구나 그럴 테지만 정자로 또박또박 쓰는 글씨가 참 멋져 보였거든요. 솔직히 말하자면 진중하게 정자로 글씨를 쓸 일은 많지 않습니다. 그래도 다른 이에게 직접 보여주기 좋은 글씨다 보니 제일 먼저 익히고 싶었죠. 저 혼자 글씨를 보며 만족하기 위해 글씨를 연습하기도 하지만 아무래도 누군가에게 보일 때를 먼저 생각하게 되더라고요.

혼자만 볼 글씨라면 대충 써도 아무런 문제가 없겠죠. 누가 뭐라고 하겠어요. 이미지에도 아무런 영향이 없을 거고요. 하지만 이 책을 보고 계신 분들은 어느 정도 남에게 보일 글씨를 염두에 두고 계시리라 생각해요. 정자체든지 생활글씨든지 간에요. 타인을 의식하는 것이 마냥 허례허식은 아니랍니다. 같은 사회의 구성원에게 잘 보이고 싶은 마음은 누구에게나 자연스럽고, 또 마땅하니까요. **누군가에게 자신 있게 내보일 수 있는 무언가를 가진다는 건 참 행복한 일이죠.**

어디서나 당당한 '생활글씨'를 향하여

정자체를 어느 정도 익혀 자신 있게 쓸 수 있게 된 뒤, 그다음으로 생활글씨를 익혀 나갔답니다. 아무래도 정자체는 빨리 쓸 수 없으니까요. 정성 들여 쓰니 누군가에게 보여주는 용도로는 안성맞춤이지만, 개인적인 필기나 재빠른 메모 등에는 느린 속도 탓에 제약이 따랐거든요. 그래서 소위 생활글씨라고 하는 것, 빠르게 쓰면서도 어느 정도 잘 쓴 느낌이 나고 가독성도 좋은 글씨를 갖고 싶었어요.

하지만 이 또한 잘 되지 않았어요. 정자체와 생활글씨는 생각보다 거리가 멀었답니다. 다시 한번 시행착오를 겪을 수밖에 없었죠. 그래도 정자체를 연습하며 글씨 보는 눈을 키운 것이 큰 도움이 되었어요. 글씨를 고치려면 생각 없이 무작정 쓰기만 해서는 안 되고 글씨 보는 눈을 키우는 게 중요하다는 걸 이때는 이미 알고 있었거든요.

저는 맨땅에 헤딩해서 그런지 두 가지 모두를 익히는 데 8년이라는, 꽤 오랜 시간이 걸렸어요. 이 책을 통해 여러분들은 이런 시행착오를 겪지 않고 곧바로 글씨를 더 나은 방향으로 변화시킬 수 있게 도와드릴게요. **이 책은 여러분들이 언제 어디서나 자신의 글씨를 자신감 있게 쓸 수 있도록 만들어줄 거예요.**

이 책을 읽고 나서 바뀌게 될 여러분의 글씨가 벌써 기대가 되네요. 보는 눈이 바뀌면 자연히 쓰는 글씨도 더 좋아질 거예요. 책을 잘 읽고 난 후에 새로운 눈으로 생활 속 글씨들을 바라봐 보세요.

물론 가장 먼저 보게 될 글씨는 나의 생활글씨겠죠?

'머릿속'에
글씨를 그리는 법

글씨가 좋아지는 건 시간문제

여러분 모두 자기 글씨에 마음에 들지 않는 부분이 있어 이 책을 펼치셨을 거예요. 글
씨가 못나 보이는 것은 사실 기술이 부족해서 라기보다는 급한 마음 때문일 가능성이
커요. 사람들 대부분이 손글씨를 생존(업무)용으로 쓰곤 해요. 자꾸 글씨를 빠르게 쓰
려고 할 거예요. 글씨를 빠르게 쓰려고 하면 획을 이어 쓰게 되고, 자모음의 균형을 깨
뜨리게 됩니다. 그러면 어쩔 수 없이 가독성이 떨어지고 말아요. 빠르게는 썼을지언정
보기 좋게는 쓰지 못한 것이죠.

반면, 아무리 글씨를 못 쓰는 사람이라 해도 일부러 시간을 내어 느긋한 마음을 가지고 펜을 잡는다면 평소에 쓰던 것보단 어느 정도 예쁜 글씨를 쓸 수 있죠. 편지 쓰는 광경을 떠올리시면 이해가 쉬우실 거예요. 그건 다만 획을 천천히 그었기 때문만이 아닙니다. **바로 좋은 글씨의 모양을 머릿속에 그려볼 시간을 충분히 가졌기 때문이죠.** 모두의 머릿속에는 반듯한 글씨의 모양이 대략적으로 들어 있답니다. 단지 빠르게 쓸 때는 그 모양을 떠올리고 옮길 여유가 부족한 것이에요.

다음 문장을 직접 한번 써보세요. 최대한 천천히, 편지를 적는 심정으로 여러 번 써보시는 거예요. 머릿속에 글씨의 모양을 떠올리면서요.

천천히 쓰면 머릿속에 글씨의 모양을 그리게 된다.

좋은 글씨는 손이 아니라 머리로 쓰는 것

글씨를 개선하는 방법은 의외로 간단해요. 글씨 쓰기 전에 좋은 글씨의 모양을 떠올리고, 그 모양이 예쁜 이유와 원리에 대해 생각하며 쓰면 돼요. 물론 의식적으로 생각을 하며 글씨를 써본 적 없어서 처음에는 많이 어색하고 어려울 거예요. 하지만 이런 과정 없이 오래된 관성대로 글씨를 쓰면 평생 제자리걸음을 하거나 자칫 더 나빠질 수도 있답니다. 앞으로 좋은 글씨의 모양과 원리를 알려드릴 테니, 익숙해질 때까지 곰곰이 생각하는 시간을 가지며 글씨를 써보면 좋겠어요.

글씨를 쓰기 전, 자음과 모음의 모양은 어떻게 그릴지, 비율은 어떻게 잡을지, 글자 간격은 어떻게 둘지 등 생각할 것이 의외로 많답니다. 하지만 겁내실 필요는 전혀 없어요. 자전거 타는 것과 같아요. 두 발을 떼는 데만 성공하면 그 뒤로는 의식하지 않고도 자유롭게 페달을 밟을 수 있죠. 그렇듯 몇 차례만 생각하며 글씨를 써보시면 곧 자유롭게 글씨를 써나가실 수 있을 거예요. 그러면 계속해서 좋아지는 글씨를 마주할 수 있습니다.

기억해주세요. **좋은 글씨는 손이 아니라 머리로 쓰는 것입니다.**

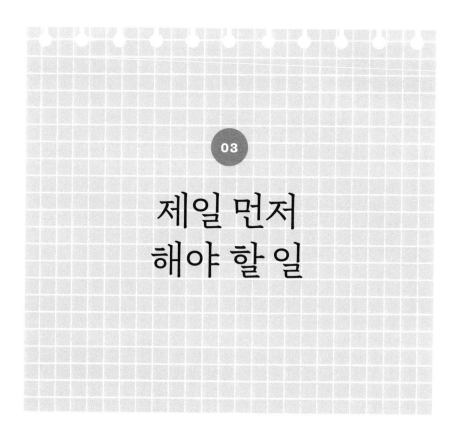

03

제일 먼저
해야 할 일

나에게 어떤 글씨가 어울릴까?

우리가 손글씨를 다듬어 가장 많이 쓸 글자는 무엇일까요? 다른 글자보다 압도적으로 높은 빈도로 자기 이름 세 글자를 쓸 거예요. 강의를 하며 만난 분들에게 글씨 연습을 하는 이유를 물어보면 이름을 잘 쓰고 싶어서라는 분이 대다수였어요. "이름 석 자 잘 쓰는 게 소원"이라고 하시더라고요.

나에게 어울리는 글씨는 무엇일까?

명조 스타일

나에게 어울리는 글씨는 무엇일까?

반듯한 스타일

나에게 어울리는 글씨는 무엇일까?

흘려 쓴 스타일

'이름 석 자'를 잘 쓰려면 어떡해야 할까요? 이름 석 자를 쓰는 데는 따로 거창한 이론이 필요하지 않아요. 세 글자 안에서의 관계에만 집중하면 되거든요. 마음에 드는 글씨로 쓰인 내 이름 세 글자의 모양만 머릿속에 똑똑히 기억해두면 돼요. 자, 그럼 자연스럽게 자신이 쓰고 싶은 스타일의 글씨를 떠올리게 되겠지요. 사소하지만 그게 바로 시작의 핵심이에요. 자신에게 한번 물어보세요.

'내 이름이 어떤 모양으로 쓰이면 좋을까?'

어느 분은 선이 둥근 모양을 떠올릴 테고, 어느 분은 선이 곧은 모양을 떠올릴 거

예요. 개인의 성격과, 또 남에게 보이고자 하는 모습에 따라 제각기 다른 모양의 글씨를 떠올리시겠죠. 다른 글자도 아니고 자신의 이름 세 글자를 쓰는 건 바로 글씨의 '성격'을 이해하기 위한 핵심입니다. 한번 골똘히 생각해보자고요. 나에게 어떤 글씨가 어울릴까.

좋은 글씨를 참고해보자

대략적인 방향을 정하셨다면 우선, 빨리 쓸 생각은 버리고 최대한 천천히 할 수 있는 한 예쁘게 이름을 써보세요. 머릿속에 모양을 그린 후에 손을 움직이는 거예요.

✏ 직접 한번 써보세요

어디서나 당당한 생활글씨

어떤가요? 천천히 쓴다는 의미가 전혀 다르죠? 획만 천천히 긋는다고 예쁘게 써지는 게 아니에요. 너무 천천히 긋게 되면 획은 오히려 떨리고 불안정하게 보인답니다. 천천히 쓴다는 건, 쓰기 전에 천천히 생각해본다는 뜻이에요.

천천히 써본 글씨는 어떤 모습인가요? 마음에 드신다면 모양을 머릿속에 기억해 두세요. 정면에서 왜곡이 없도록 사진을 찍어 두시고요. 그 모양을 간직하는 거예요.

천천히 써도 영 별로라면 한글이나 문서 프로그램에서 마음에 드는 폰트를 찾아 이름을 타이핑한 뒤 사진을 찍거나 이미지로 만들어서 핸드폰에 저장하세요. 상황마다 이름을 적을 칸의 크기가 다르니, 이름을 써야 할 때마다 찍어 두었던 사진을 보면서 칸에 맞게끔 확대/축소해 일대일 대응하는 사이즈로 만들어서 옆에 두고 따라 적어보세요.

이때 주의하실 점은, **폰트는 펜으로 쓴 느낌인 것을 골라야 합니다.** 붓 느낌이거나 획이 굵어 속을 색칠해야 할 것 같은 폰트가 아니라 가는 획을 가진 폰트로요. 명조체의 경우 충분히 손글씨로 따라할 수 있을 것처럼 보이지만 획의 두께 대비가 꽤 있는 편이라 비슷한 느낌 내기가 정말 어려우니 피하는 게 좋습니다. 명조체 폰트로 된 글씨 교정 책을 따라 써본 분은 아실 거예요. 따라 쓴다고 명조체 느낌이 나지 않는다는 것을요. 글씨 처음 배우는 아이들 같은 깍두기 글씨가 되지 않던가요? 손으로 쓸 글씨는 손으로 썼거나, 손으로 쓴 느낌이 나는 폰트로 골라야 해요. '눈누'라는 사이트나 네이버 폰트 사이트에 가보면 손글씨로 된 무료 폰트가 많으니 참고하면 좋습니다.

궁서 폰트와 손글씨는 다르다.

궁서체 폰트

궁서 폰트와 손글씨는 다르다.

손글씨

폰트를 따라 써봤는데 내 글씨와 너무 다르다고요? 그럴 수 있죠. 표준 레시피가 있어도 결국엔 내 입맛에 맞게 만들게 되거든요. 글씨도 이와 같아요. 똑같은 걸 보고 따라 쓰는데 사람마다 다 다르게 쓰게 돼요. 걱정하지 않으셔도 돼요. **처음에 말했듯이 우리의 목적은 특정 글씨를 완벽히 베끼는 것이 아니라 좋은 글씨의 모양을 머릿속에 그리는 것이니까요.** 폰트를 따라 써보는 과정에서 좋은 글씨의 균형감을 생각해보는 것이 더 중요합니다.

내 글씨를 바꿔줄 세 글자

펜의 두께가 0.1밀리미터만 달라도 확연히 달라지는 게 글씨예요. 처음 쓰자마자 똑같은 글씨를 쓰는 것이 더 이상한 거예요. 첫술에 배부를 수는 없죠. 그래도 단 '세 글자'뿐이잖아요? 핸드폰에 저장해서 언제든 꺼내볼 수 있고, 그렇지 않더라도 계속 바라보

다 보면 모양을 아주 외울 수도 있어요. 그렇게 내가 쓴 이름과 모범으로 삼은 글씨의 모양을 두고 어느 부분이 다른지 꼼꼼히 체크하는 습관을 들이다 보면 금세 글씨 보는 눈이 생긴답니다.

도구 탓을 하지 않아도 괜찮아요. 이름 쓸 상황을 대비해 항상 내 손에 잘 맞는, 글씨 쓰기 좋은 필기구를 소지하고 다닐 수도 없는 거니까요. 근처에 있는, 지금 당장 손에 잡히는 필기구로 연습해보세요. 잊지 말아야 할 것은 예쁜 글씨 모양을 머릿속에 그려보는 것이 먼저라는 점이에요. 퇴근 시간이 애매하게 남았을 때, 전화할 때, 카페에서 누군가를 기다릴 때, 포스트잇, 이면지, 영수증, 카페 티슈, 아이패드 등 쓸 수 있는 어느 곳에든 내 이름 석 자를 남겨보세요.

이 세 글자가 어느새 문장 전체를 바꿔놓을 거예요. 자, 여기서 마음에 드는 필체로 몇 번이고 써보고 넘어가세요.

유한빈 유한빈 유한빈

저도 제 이름을 적어 보았어요

04

가성비가
가장 좋은 변화

다이어리를 끝까지 쓰는 방법

'다꾸'를 아시나요? '다이어리 꾸미기'의 준말인데 꽤 오래 전에 유행했었죠. 요즘엔 성인들 사이에서 '기록'이란 이름으로 다시 유행하는 것 같아요. 그런데 그 다꾸에서 가장 중요한 게 뭐라고 생각하세요? 도장? 스티커? 그림? 사람마다 다르겠지만 저는 글씨라고 생각해요. 어떤 방식으로 꾸며도 다이어리에는 글씨가 가장 많이 들어가는데, 기초가 되는 글씨가 보기 싫으면 스티커나 그림으로 아무리 잘 꾸며도 다이어리가 예쁘다는 느낌을 받기 어렵더라고요. 글씨를 바꾸는 건 쉬운 일이 아니고 시간도 꽤 걸린다고 생각하다 보니, 다이어리를 꾸밀 때 정작 메인이 되는 글씨 외 부분에 더 신경 쓰

는 경향이 있는 것 같아요. **의외로 글씨만 예쁘면 다른 도구가 없어도 충분히 다이어리를 예쁘게 꾸밀 수 있답니다.**

스티커를 사는 것보다는 힘이 들겠지만 한번 글씨를 다듬어보세요. 스티커나 도장이 없이도 얼마든지 예쁜 다이어리를 완성할 수 있을 거예요. 익히기 힘든 일일수록 사람들이 더욱 인정해 준답니다. 사실 사람들이 따라 하는 유명 다꾸러(?)분들은 도장이나 스티커를 잘 활용할 뿐만 아니라 글씨가 참 예쁘답니다. 똑같은 장비를 따라 사도 비슷한 느낌이 나지 않는 것은 그런 이유에서예요.

신년에 다이어리, 노트, 펜 등 좋은 문구를 사고도 정작 오래 쓰지 못하는 건, 대개 문구가 좋지 않아서라기보다는 **그 속을 채울 글씨가 마음에 들지 않기 때문이에요.** 내 글씨로 채운 새 노트의 첫 페이지가 마음에 들지 않아 뜯어내고 싶었던 경험은 아마 누구나 가지고 있을 거예요. 메모를 하거나 일기를 쓸 때도 마찬가지겠죠. 글씨만 바꾸어도 다이어리를, 노트를 계속 채워 나갈 힘이 생긴답니다. 충분한 가치가 있는 투자 아닌가요?

좋은 글씨는 좋은 생각을 만듭니다

좋은 글씨에서 좋은 생각이 나오지는 않을지 모르지만, 적어도 좋은 글씨는 글을 더 쓰게 만들어준답니다. 생각을 더 하게 만들어주는 것이죠. 글씨를 다듬어 놓으면 평소에 기록을 잘 하지 않던 사람이라도 뭐든 쓰고 싶어질 거예요. 그 기록을 통해 한 단계 더 발전하고요. 그러니 이번 기회에 꼭 내 글씨를 다듬어보도록 해요. 좋은 글씨를 가지면 어느 펜으로든, 어느 종이에서든 기록을 할 때 평생 써먹을 수 있어요. 한 번 다듬어서 평생 써먹는다니 얼마나 가성비가 좋은가요. 마음에 새겨볼까요? 직접 한번 써보세요.

좋은 글씨는 더 많은 글을 쓰게 한다.

좋은 글씨가
뭐라고 생각하세요?

좋은 글씨가 뭔지 생각해본 적 있으신가요?

예쁜 글씨가 좋은 글씨일까요?

가독성이 좋은 글씨가 좋은 글씨일까요?

편하게 쓸 수 있는 글씨가 좋은 글씨일까요?

격식 있는 글씨가 좋은 글씨일까요?

정답이 따로 정해진 건 아니지만, 저는 좋은 글씨란 글씨를 써야 할 때 부끄러워 피하지 않고 당당히 쓸 수 있는 글씨라고 생각해요. 누군가는 정자체를 좋아해서 장식이 있고 반듯한 글씨를 쓸 테고, 누군가는 귀여운 글씨를 좋아해서 둥글둥글한 글씨를 쓸 테고, 또 누군가는 모던한 글씨를 좋아해서 고딕체같이 곧은 글씨를 쓸 거예요. 취향에 따라 글씨체도 정말 다양하겠죠.

글씨의 모양은 좋은 글씨의 결정적 요소가 아니라고 생각해요. 예쁜 글씨가 아니어도 좋은 글씨일 수 있죠. 좋은 글씨와 예쁜 글씨는 별개라고 생각하거든요. 좋은 글씨는 내 자신감에서 비롯되고, 예쁜 글씨는 글자의 비례와 균

형에서 나오니까요.

그래도 여러분은 이왕 이 책을 읽는 만큼, 더 나아가서 좋은 글씨면서 예쁜 글씨를 쓰면 좋겠네요. 예쁜 글씨를 쓰기 위해 노력하다 보면 글씨 쓰는 일이 훨씬 즐거워지고 글씨 쓸 일이 있을 때 어디서든 위축되거나 피하지 않고 좋은 글씨를 쓸 수 있을 거예요.

잘못된
글씨는 없다

잘못된 글씨란 뭐라고 생각하세요? 다양한 대답이 나올 것 같아요. 읽기 어렵거나 누가 봐도 못생긴 글씨를 잘못된 글씨라고 생각하시는 분이 많겠죠. 하지만 저는 잘못된 글씨란 없다고 생각해요. 어떻게 쓰든지 내 자유지요.

젓가락질을 잘하는 사람도 있겠지만 잘 못하는 사람도 있을 거예요. 솔직히 고백하면 저도 젓가락질을 잘하진 못해요. 그래서 콩처럼 작은 음식이나 미끄러운 당면은 집기가 힘들답니다. 하지만 이런 특수한 몇몇 상황을 제외하면 밥 먹는 데 전혀 무리가 없어요. 콩이나 당면도 조금 힘들다 뿐이지 충분히 집을 수 있고요. 혼자 밥을 먹을 땐 젓가락질 못해도 밥만 잘 먹으면 되지 않을까요? 혼자라면 어떻든 상관없다고 생각해요.

하지만 서로의 부모님을 만나뵙는 상견례 자리라거나 중요한 분, 또는 윗사람과 함께하는 식사 자리라면 어떨까요? 마음 편히 평소 젓가락질하던 대로 편하게 먹을 수 있을까요? 아주 신경 쓰이고 불편할 거예요. '진작 젓가락질 좀 연습해 둘걸'이라고 생각해도 이미 닥친 일이니 소용없겠죠. 제게도 어르신들과 식사할 자리가 있었는데 X자로 교차해서 젓가락질 하는 걸 들키기 싫어 조금만 먹었던 기억이 있네요. 심지어 유아용 교정 젓가락을 구매해서

연습도 해봤어요.

글씨도 젓가락질과 비슷하다고 생각해요. 잘못된 글씨는 없을지언정 공공의 글씨는 있는 거죠. 글씨 조금 못 쓴다고 해서 모질게 흉보는 사람도, 글씨를 잘 쓴다고 크게 칭찬하는 사람도 없을지 몰라요. 하지만 어느 상황에서건 마음 편히 글씨를 쓸 수 있다면 그건 마음에 크나큰 안정을 준답니다. 교정하기도 젓가락질보다 훨씬 편리해요. 따로 교정 젓가락을 살 필요도 없고 가지고 있는 필기구와 종이만 가지고 할 수 있거든요.

그리고 사실 젓가락질과 달리 글씨는 조금만 잘 써도 쉽게 주위 사람들의 호응을 얻어낼 수 있어요. 천재는 악필이라는 말이 있는가 하면, 글씨가 곧 사람을 대변한다는 '서여기인(書如其人)'이라는 말도 있죠. 지금 이 시대에도 글씨는 여전히 그 사람의 이미지를 가꾸는 데 큰 역할을 해요. 아날로그에 대한 이끌림은 어쩜 본능일지도 모르겠어요. 눈을 감고 생각해 보세요. 글씨를 잘 쓰는 사람의 이미지는 어땠나요?

전구가 발명되고 나서도
초는 사라지지 않았습니다

《문구의 모험》이라는 책에서 저자 제임스 워드가 한 말이 오래 기억에 남아요.

"전구가 발명되어 사람들은 양초로 집을 밝히지 않게 되었지만, 그래도 양초는 사라지지 않았다. 용도가 달라졌을 뿐이다. 양초는 테크놀로지의 영역에서 예술의 영역으로 이동했다. 우리는 양초를 어두침침하고 불을 낼 수 있는 위험 요인이 아니라 낭만적인 물건으로 본다."

디지털 시대에 필름 카메라도 그렇지 않나 싶어요. 사람의 감정을 건드리는 것들은 오래오래 살아남는다고 생각해요. 손으로 쓴 글씨도 그렇게 오래오래 사람들의 감정을 어루만지며 살아남지 않을까요.

저는 오래오래 남을 것들을 좋아합니다. 오래 가는 것을 남기는 사람이 되고 싶어요. 그저 낡은 골동품 취급을 받는 물건이 아니라 후대에도 여전히 사용될 물건을 남기고 싶어요. 자식이 생긴다면 물려줄 유형 자산은 없더라도, 부모로서 좋은 무형 자산을 전하고 싶다는 바람이 있어요.

독서와 필사로 마음의 양식을 채우고, 손글씨로 주변에 편지를 쓰며 이웃의

정을 느끼고, 매일 계획을 세워 실천하며 한 단계씩 발전해 나가고, 일기를

통해 글을 쓰며 글쓰기 능력도 기르는 그런 삶. 여러분도 공감하신다면 글씨

교정을 통해 동참해 보시면 어떨까요.

바꾸지 않고
바꾸기

01

어디에
쓰고 계신가요?

<u>바꾸지 않고 바꾸는 방법</u>

이번 장부터는 실전이에요. 글씨의 모양을 변화시키기 전에 일단은 글씨의 균형을 잡고 넘어갈 거예요. 모양만큼 중요한 것이 바로 이 균형감인데, 많이들 놓치고 넘어가시더라고요. **균형만 바로잡아도 훨씬 나은 글씨를 쓸 수 있답니다.**

글씨를 쓸 때 주로 어디에 쓰시나요? 보통은 출력된 문서나 그 문서의 뒷면 같은 급조된 여백에 적을 거예요. 따로 노트나 다이어리를 준비해서 기록하는 분이 아니라면요. 아무런 가이드 선이 없는 무지에 글씨를 쓰는 건 교정을 오래 지속해온 저조차도

쉽지 않은 일이랍니다. 게다가 생활 속 글씨가 다 그렇듯 그런 곳에 쓸 때는 잘 쓰는 것보다는 빨리 쓰는 것이 우선이어서 서두르게 되죠. 그러니 다 쓰고 보면 내가 뭘 쓴 건지 알아볼 수가 없더라고요.

'박스'의 마법

무지에 쓰는 상황이라면 글씨를 쓸 공간에 먼저 네모 박스를 하나 그려 보세요. 우리는 앞으로 그 안에 글씨를 쓸 거예요. 박스 하나 그린다고 뭐가 바뀌겠냐 싶겠지만 박스 안에 글씨를 써보면 금방 알게 되실 거예요. 본능적으로 균형감을 맞추려는 자신을 발견하게 될 거거든요. 박스 안에 글씨를 쓰려고 하면 자연히 글씨 크기를 어느 정도로 할지, 박스 안을 몇 줄로 채울지 계산하게 돼요. 굳이 줄까지 긋지 않더라도요. **빈 공간에 쓸 때 글씨가 파도치듯 써지는 건 아무런 가이드 선이 없기 때문이에요.**

바로 한번 써볼까요? 어느 문장이든 박스 없이 써보고, 다시 한번 박스를 치고 그 안에 써보세요.

어디서나 당당한 생활글씨

여백에서 글씨는 손을 따라 올라갑니다.

박스는 균형 감각을
일깨워줍니다.

02

가급적
줄 노트에 쓰세요

줄 노트를 써야 하는 이유

방금 말씀드렸죠? 일부러 노트를 챙겨 다니는 사람이 아니라면 대개 글씨를 무지 노트에 쓰게 될 거라고요. 다시 말해, 필요하다면 챙겨온 노트에 글씨를 쓸 수도 있다는 뜻이죠. 모든 상황에서 노트를 챙길 수는 없겠지만(그때는 박스를 치는 거예요!) 연습을 위해 자주 메모를 하게 되는 공간에 줄 노트를 챙겨놓도록 해보세요.

연습을 위해서라면 당연히 줄 노트가 많은 도움이 돼요. 박스가 글씨가 들어갈 공간에 대한 가이드라인이었다면, 줄은 글자와 글자 사이 균형에 대한 가이드라인이 되

　어디서나 당당한 생활글씨

어줘요. 곧바로 다음 장에서 더 자세히 알아가겠지만 줄은 윗줄 아랫줄을 나눠주는 역할보다 훨씬 더 많은 역할을 맡고 있답니다. 걸음마를 떼는 우리에게는 생각보다 더 많은 줄이 필요해요.

자전거를 처음 배울 때를 생각해 볼게요. 처음부터 두발자전거를 타는 경우는 거의 없을 거예요. 세발자전거로 자전거에 입문하거나 보조 바퀴가 달린 자전거로 시작하죠. 보조 바퀴 달린 자전거를 탈 때 어떠셨어요? 보조 바퀴는 그저 넘어지려고 할 때 살짝 지지해 주는 정도일 뿐 항상 바닥과 닿아 안정감을 주지는 않아요. 그렇지만 아무것도 없이 두발자전거를 배운다고 생각해보세요. 넘어지면 어쩌나 심적으로 무서워서 시도 자체가 힘들 거예요.

마찬가지예요. 무지 위에 글씨를 쓰는 게 두발자전거를 타는 것이라면, 줄 노트 위에 글씨를 쓰는 건 보조 바퀴가 달린 자전거를 타는 거예요. 마음의 안정을 찾고, 보다 수월하게 연습할 수 있답니다. 필수는 아니지만 권장하고 싶어요.

불안함은 글씨에 그대로 나타납니다.

안정감을 주면 글씨도 편안해집니다.

03

가상선을
맞춰보자

가상선은 글자를 꿰는 꼬치

글자의 하나하나 모양은 나쁘지 않은 것 같은데 다 써놓고 보면 왜인지 엉성해 보인다면, 글줄이 안 맞아서일 확률이 가장 크답니다.

글줄은 글자를 꿰는 꼬치라고 생각하시면 돼요. 앞으로는 글씨를 쓸 때 글자 하나하나를 꼬치에 꿴다고 생각하고 써보세요. 꼬치를 꿸 때 재료를 중앙에 가지런히 꽂지, 어느 한쪽으로 치우치게 꽂지 않잖아요. 글자들이 가운데에 가지런히 정렬될 수 있도록 줄 노트 줄과 줄 사이에 가상의 선을 떠올리고, 그 선에 글씨를 꿴다고 생각하며 문

장을 한 줄 써 나가보세요.

글씨가 삐뚤빼뚤 파도치는 것처럼 보이나요? 처음이라 줄과 줄 사이에 가상의 선을 머릿속으로 그리지 못해서 그럴 확률이 높아요. 가상의 선이 있다고 생각하며 쓰는 게 어렵다면 자를 대고 줄과 줄의 중간에 가로로 곧게 선을 그어보세요. 이때 연한 연필 혹은 샤프 연필, 빨간색이나 파란색 등 색상이 있는 펜으로 하면 좋아요. 글씨를 보통 검은색으로 쓸 테니까요. 특히 연필로 그은 선은 글씨를 다 쓰고 나서 지우면 원래 없던 것처럼 감쪽같답니다. 이 꼬치에 글자를 가지런히 꽂아보는 거예요.

글줄은 글자를 꿰는 꼬치입니다.

직접 한번 꼬치를 꿰어볼까요?

글줄은 글자를 꿰는 꼬치입니다.

아랫줄 정렬

가운데에 글씨를 맞추는 게 어렵다면 또 다른 방법도 있어요. 이제는 밑줄에 맞춰 정렬해 볼게요. 밑줄에 맞추는 건 아주 쉬워요. 글씨의 맨 아랫부분이 모두 밑줄에 딱 맞게끔 써보시면 된답니다. 다만 밑줄에 맞추면 글자의 아랫부분은 맞아서 일정한데 글자의 윗부분이 파도를 타는 것처럼 보일 수도 있어요. 전체가 파도를 타던 때보다는 낫지만 어쩐지 눈에 거슬리죠.

글줄을 아래에 맞춰보면 이런 느낌입니다.

반듯하게 쓴 글씨

글줄을 아래에 맞춰보면 이런 느낌입니다.

흘려 쓴 글씨
파도를 치는 느낌

여러분도 한번 아랫줄에 맞춰 써보세요.

글줄을 아래에 맞춰보면 이런 느낌입니다.

윗줄 정렬

그럴 때는 줄 노트 윗줄에서 2, 3밀리미터 정도 살짝 떨어진 곳에 마찬가지로 가상의 선이 있다 생각하시고, 가상의 선과 밑줄 사이에 글씨를 위아래로 가득 채워 써보세요. 당연히 색깔 펜이나 연필 등으로 줄을 그어도 좋답니다. 처음에는 조금 어렵게 느껴질 수 있지만 윗줄에 맞추면 가운뎃줄에 맞추거나 아랫줄에 맞췄을 때처럼 글씨가 파도 치는 현상을 방지할 수 있답니다.

글줄을 위에 맞춰보면 이런 느낌입니다.

반듯하게 쓴 글씨

글줄을 위에 맞춰보면 이런 느낌입니다.

흘려 쓴 글씨

하지만 글씨를 꽉 채워 쓰려고 하다 보면 받침이 있는 경우와 없는 경우가 섞여 당황스러울 거예요. 예를 들어 '간다'일 때 앞의 '간'은 받침이 있다보니 자연히 글씨의 높이가 높아져 가득 채우기 쉬운데 뒤의 '다'는 받침이 없어 어떻게 가득 채워야 할지 헷갈리는 거죠.

그럴 때 대부분은 초성을 키울 생각을 하지 않고 모음 'ㅣ'계열을 위아래로 가득

차게 쓰는데요. 그렇게 쓰면 상대적으로 초성 'ㄷ'이 작게 보이고 'ㅣ'가 길어 보여 앞의 '간'과 같은 사람이 쓴 글씨라는 느낌이 들지 않을 거예요. 어딘가 이상하다면 자음의 크기가 모음에 비해 크거나 작진 않은지 모음 크기가 자음 대비 크거나 작지 않은지 확인해보세요. 그리고 받침이 없는 글자도 받침 있는 것과 같은 정도의 크기가 되게 자음과 모음 크기를 살짝만 키워주세요.

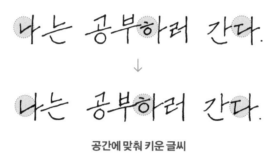

공간에 맞춰 키운 글씨

이제 직접 한번 써볼까요? 앞으로 아마 어느 줄 노트를 보건 가상의 선이 떠오를 거예요.

글줄을 위에 맞춰보면 이런 느낌입니다.

04

간격에 대하여 1
줄 간격

적당한 줄 간격

그렇다면 줄 간격은 어느 정도가 적당할까요? 정답은 '글씨 크기에 따라 다르다'입니다. 줄과 줄 사이 간격의 70퍼센트 정도만 글씨를 채워주세요. +/-10퍼센트 정도는 괜찮지만 그 이상 크거나 작게 되면 답답하거나 벙벙해보일 수 있어요. 줄과 줄 사이 간격이 좁으면 그에 맞춰 글씨를 작게 써야 한다는 뜻이에요. 줄 간격이 좁은데 글씨를 평소처럼 크게 쓰면 숨 쉴 틈 없이 답답한 느낌을 주니까요. 반대로 줄과 줄 사이 간격이 넓은데 글씨를 작게 쓰면 위 문장과 아래 문장 사이에 공간이 너무 많이 남아 어딘가 엉성해 보여요.

연습을 위해 노트를 산다면 줄 간격을 내 글씨 크기와 맞는 걸로 구매하세요. 내가 글씨를 작게 쓰는 편이라고 하면 줄 간격이 좁은 노트를 고르는 게 좋아요. 크게 쓴다면 줄 간격이 넓은 노트를 골라야겠고요. 한 줄에 글씨를 두 줄 이상 쓸 수 있을 정도로 글씨가 작다면 줄 간격이 좁은 노트를 추천하고 싶어요. 반대로 글씨를 크게 쓰는 편이라 줄과 줄 사이에 글씨가 꽉 찬다면 줄 간격이 넓은 노트로 바꿔보시고요.

☐ 여러분의 눈에는 어떤 크기가 예뻐 보이나요?

100%

☐ 여러분의 눈에는 어떤 크기가 예뻐 보이나요?

75%

☐ 여러분의 눈에는 어떤 크기가 예뻐 보이나요?

50%

이해를 돕기 위해 수치를 내세워 말씀 드렸지만 너무 매몰되어 **자로 재면서까지 글씨를 쓰지는 마세요.** 글씨를 써 나가면서 대략 이 정도 비율이 좋겠거니 파악해 가면서 쓰시면 됩니다.

간격에 대하여 2
글자 간격

처음에는 여유 있게 쓰세요

바로 옆에 붙는 글자들 간의 간격은 어떤가요? 당연한 이야기지만 간격이 좁으면 뭉쳐 보이고, 넓으면 띄어쓴 것 같아요. '적당히' 간격을 벌려야 하는데, 여기서 '적당히'는 어느 정도일까요? 저는 글자와 글자가 이어지지 않고 분명히 떨어지는 선에서 조금은 붙여 쓰는 것이 좋다고 생각해요. 하지만 이어 쓰지 않는 것이 무엇보다 중요하니, 처음에는 조금 여유 있게 벌려 쓰되 **조금씩 좁혀 가는 것을 권해드려요.**

어디서나 당당한 생활글씨

□ 여러분의 눈에는 어떤 간격이 예뻐 보이나요?

넓은 간격

□ 여러분의 눈에는 어떤 간격이 예뻐 보이나요?

보통 간격

□ 여러분의 눈에는 어떤 간격이 예뻐 보이나요?

좁은 간격

일단 의식하는 것이 중요합니다

사실, 한글은 로마자와 달리 자음과 모음이 조합되며 모양이 무수히 다양해지다 보니 어떤 글자를 쓰는지에 따라 간격도 달라지게 돼요. 예를 들어, 많이 쓰는 '수고'라는 단어를 쓴다고 해볼게요. 자음과 모음의 폭을 거의 같게 하지 않는 이상 '수'와 '고' 사이가 벌어져 보일 거예요. 우리는 이럴 때 이걸 의식하고 기억해두어야 해요. 'ㅜ' 모음 뒤에 'ㅗ' 모음이 나올 경우 사이가 벌어져 보이는구나. 다음에 이런 조합이 나온다면 의도적으로 붙여 주어야겠다고요.

'수고', '두고' 등등 너무 많은 경우의 수가 있어서 모든 경우를 외운다는 건 불가능하다고 봐요. **자주 사용하는 몇 개만 의식해서 봐 두면 같은 경우의 조합일 때 충분히 자연스럽게 쓰실 수 있게 된답니다.** 글씨를 쓰고 나서 내가 쓴 글씨를 꼭 다시 봐야 하는데 그때 글씨 간의 간격도 중요하게 봐보세요.

수고 수고

안으로 들어온 'ㅗ'

소영 소영

안으로 들어온 'ㅇ'

수프 수프

안으로 들어온 'ㅡ'

저는 붙은 쪽이 보기 좋네요. 하나의 단어로 인식되는 느낌이죠.

06

이어 쓰기의 가장 큰 단점

간격을 지우는 이어 쓰기

자, 그럼 내친김에 한 글자 속의 자음과 모음의 간격도 살펴볼까요? 자음과 모음의 간격도 상당히 중요해요. 너무 붙어 있으면 뭉쳐 보이고 떨어져 있으면 하나라는 느낌이 들지 않고 따로 따로 쓴 것 같거든요. 가깝게 붙어 있되 뭉치는 느낌이 들지 않게 해주는 게 포인트예요. 인간관계도 그렇지만 뭐든 '적당히'가 어렵죠. 몇 번이고 시도하면서 거리감을 알아가는 거예요. 그렇게 글씨 보는 눈이 조금씩 생기게 된답니다.

중요한 건, 이어 쓰기 시작하면 이 간격을 알 수 없게 된다는 점이에요.

$$안 \rightarrow 안 \rightarrow 안 \rightarrow ???$$

속도보다 중요한 것

이어 쓰기는 쫓기 위한 몸부림에서 비롯되었다고 생각해요. 학생 때 선생님의 말씀이나 판서 내용을 필기하기 위해 빨리빨리 적다 보니 글씨의 모양이 풀어지고 획과 획이 이어지게 된 경우가 많아요. 이어 적는 게 꼭 나쁜 것만은 아니에요. 다만 이어 적어도 괜찮은 곳을 이어야 한다고 생각해요. 붙여도 되는 곳이 있고, 붙여서는 안 되는 곳이 있어요. 이것을 알기 위해서라도 일단은 한 획 한 획 똑바르게 띄어 써봐야 해요.

자음과 모음을 이어서 쓰려고 하지 말고 따로따로 떼어 쓰세요. 우리가 무단횡단을 하는 사람을 보거나 신호 위반을 하는 차량을 보았을 때 '그거 좀 빨리 가서 뭐한다고'라는 말을 하잖아요? 글씨도 똑같아요. 그거 좀 이어 쓴다고 글씨 쓰는 속도가 비약적으로 빨라지지 않아요. 이어 쓰던 글씨만 떼어 써도 글씨는 곧장 좋아질 거예요. 한번 모든 글자를 떼어서 써보세요. 글자의 본모습을 알아보는 데도 큰 도움이 된답니다.

이어 쓴다고 글씨 쓰는 속도는 비약적으로 빨라지지 않는다.

떼어서 쓰면 글씨의 바른 형태를 그리게 된다.

07

획이 흔들리지
않는 것은 기본

너무 느리게 쓰면 안 돼요

간혹 글씨를 신중하게 쓰는 분들이 너무 천천히 획을 그리는 바람에 범하는 실수가 있어요. 바로 획이 흔들리는 것이에요. 둥글둥글한 글씨를 써도, 호쾌한 글씨를 써도 예쁜 글씨를 쓰려면 획이 흔들리지 않고 단단해야 해요. 목소리와 똑같아요. 어떤 톤이든 떨지 않고 말해야 자신감이 실리죠. 잘 쓰려고 하다 보니 당연히 긴장이 되겠지만 너무 떠실 필요 없어요. 자유롭게 써나가는 거예요.

흔들리지 않는 펜 잡기 노하우

특히 많이 흔들리는 건 세로 획이에요. 기둥이 되는 획이 곧지 않으면 글씨에 어딘가 힘이 없어 보입니다. 이때는 펜 잡는 법을 다시 생각해볼 필요가 있어요. 펜 뒤쪽을 손날 반대편에 살포시 놓고 쓸 텐데 손금으로 파여 있는 부분에 펜의 뒤쪽이 걸쳐지게 해보세요. 필기 각도를 높이면 세로 획을 곧게 쓰는 데 도움이 됩니다. 펜을 잡고 뒷부분 손과 닿는 곳이 검지와 손바닥이 만나 홈이 파이는 곳 옆에 놔보세요. 필기 각도는 올라가고 펜의 뒷부분은 홈이 지지해 줘서 글씨 쓰기가 한결 수월할 거예요.

(X)

(O)

내 글씨 크기에 맞는
필기구 찾기

많은 분들이 내 글씨 크기를 파악하지 않고 무조건 가는 획의 펜을 고르세요. 아마 학창시절 필기할 때 글씨 잘 쓰는 친구 대부분이 가는 펜을 쓰는 걸 봐서 그럴 거예요. 그러면 안 된답니다. 글씨 크기에 따라 저마다 맞는 두께의 펜이 있어요.

내 글씨 크기가 큰 편이라면 가는 획의 펜을 사용했을 때 어딘가 비어 보이는 느낌이 날 거예요. 글씨 크기가 작은데 굵은 펜을 사용한다면 글씨가 뭉쳐 보여서 답답하고요. 하지만 줄 노트처럼 정해진 틀 안에 쓰는 게 아닌 이상 글씨 쓰는 종이의 환경이 바뀌면 글씨의 크기는 커지기도 작아지기도 하죠. 내가 지금 들고 있는 펜의 획이 굵다면 글씨를 조금 크게, 가늘다면 조금 작게 써보는 것이 생활 속 글씨 처세술이 아닐까 싶습니다.

만약 이때 글씨를 잘 써야 하는 경우라면 글씨 크기에 맞게 신경 써서 펜의 획 굵기를 선택해주는 게 좋습니다. 글씨를 크게 써야 할 땐 굵은 획의 펜을, 작게 써야 할 땐 가는 획의 펜을 선택하는 거 잊지 마세요.

글씨가 크다면 굵은 촉을 사용하세요

글씨가 크다면 굵은 촉을 사용하세요

글씨가 큰 경우

글씨가 작다면 가는 촉을 사용하세요

글씨가 작다면 가는 촉을 사용하세요

글씨가 작은 경우

세로쓰기
잘 쓰는 방법

세로로 글씨를 써야 하는 상황도 종종 있죠. 저는 세로로 쓰는 경우 신선한 느낌이라 평소에도 꽤 자주 사용하고 있답니다. 대표적으로 세로로 글씨를 써야 하는 경우에는 부조 봉투를 쓸 때나 방명록을 쓸 때 등이 있겠네요. 이런 경우에는 가로쓰기를 사용하는 요즘도 세로로 쓰곤 하죠. 봉투의 방향이 세로로 길쭉하니까요. 이럴 때 무작정 쓰는 것보다 원칙을 하나 알고 쓰시면 훨씬 좋습니다.

세로로 쓸 때는 앞서 말한 가로로 쓸 때의 글줄과 마찬가지로 기준 삼을 만한 선이 필요해요. 하지만 이번에는 글자 중앙을 관통하지 않고 글자의 세로 획을 일렬로 정렬할 수 있게 해줍니다. 무슨 말인지 잘 모르겠다면 다음 예시를 보세요. 바로 이해하실 수 있을 거예요.

명조 스타일　　　　　　반듯한 스타일

결혼을 축하합니다　결혼을 축하합니다　결혼을 축하합니다　결혼을 축하합니다

중앙 정렬　　세로 획 정렬　　　　중앙 정렬　　세로 획 정렬

원하는
'느낌' 살리기

초성의 크기가 큰 경우와 작은 경우

초성, 첫 자음의 크기에 따라서 글씨의 느낌이 많이 바뀌는 거 알고 계셨나요? 보통 자음이 커지면 상대적으로 모음이 작은 듯한 느낌이 나고 자음이 작아지면 상대적으로 모음이 커진 느낌이 나요.

자음이 모음보다 작으면 조금 더 고전적이고 '어른스러운' 글씨의 느낌이 나죠. 반대로, 자음이 모음보다 커지면 상대적으로 현대적인 느낌이 나요. 가독성도 조금 더 좋아지고요. 이미 무의식적으로 개인의 선호에 따라 쓰고 계실 거예요. 하지만 이를 제

대로 인식해볼 기회는 좀처럼 없죠. **자신의 선호를 아는 것은 글씨에서도 참 중요하답니다.**

이런 건 말로 설명한 걸 읽는 것보다 아래 예시를 보시는 게 더 이해가 빠를 거예요. 여러분은 어떤 크기가 마음에 드시나요? 체크해 보세요.

☐ 어떤 크기의 자음이 마음에 드시나요?

초성이 큰 경우

☐ 어떤 크기의 자음이 마음에 드시나요?

초성이 작은 경우

어디서나 당당한 생활글씨

중성의 길이가 긴 경우와 짧은 경우

모음의 길이에 따라서도 글씨의 느낌은 많이 바뀌어요. 보통 모음이 길어지면 상대적으로 자음이 작은 듯한 느낌이 나고 모음이 짧아지면 상대적으로 모음이 커진 느낌이 나요. 마찬가지로 모음이 길면 조금 더 어른스러운 느낌이 들죠. 자음과 모음의 크기를 비슷하게 맞추면 귀여운 느낌을 낼 수 있고요. 여러분은 어느 쪽이 마음에 드시나요? 한번 체크해 보세요.

☐ 어떤 길이의 모음이 마음에 드시나요

중성이 긴 경우

☐ 어떤 길이의 모음이 마음에 드시나요

중성이 짧은 경우

받침의 크기가 큰 경우와 작은 경우

받침의 크기에 따라서도 글씨의 느낌이 많이 바뀌는 거 알고 계셨나요? 보통 받침이 커지면 아래가 튼튼히 받쳐주는 느낌이라 안정적이고 고전적인 느낌이 나요. 반대로 받침이 작아지면 상대적으로 초중성이 큰 느낌이 되니 귀여운 인상을 줄 수 있어요. 이 것도 한번 체크해 볼까요?

□ 어떤 크기의 받침이 마음에 드시나요

받침이 큰 경우

□ 어떤 크기의 받침이 마음에 드시나요

받침이 작은 경우

가장 평범한 크기

그렇다면 가장 평범한 형태의 글씨라면 어떤 비율일까요? 일반적이라고 정의 내릴 순 없지만 누가 봐도 과하지 않고 깔끔하다는 인상을 주려면 모음의 길이가 자음의 길이가 보다 20~30퍼센트는 길어야 한다고 생각해요. 너무 짧아지면 귀여운 인상이 되고 너무 길어지면 가독성이 떨어질뿐더러 옛날 글씨 느낌이 나거든요.

이번에는 직접 써보시면서 느낌을 찾아볼까요?

✏ 직접 한번 써보세요

누가 봐도 깔끔한 글씨 비율

곡선 유무에 따라
달라지는 글씨의 느낌

부드러운 글씨를 쓰는 법

글씨가 어딘가 딱딱해 보인다면 'ㄱ' 'ㄴ' 'ㄷ' 'ㄹ' 'ㅋ' 'ㅅ' 'ㅈ' 'ㅊ' 등에 곡선을 살짝 넣어주면 좋습니다. 글씨의 인상이 확 변하는 걸 볼 수 있을 거예요. 단, 이때 곡선을 넣어서 부드러운 인상을 준다고 과하게 둥글리면 깔끔한 느낌에서 지저분한 느낌이 될 수 있으니 주의해주세요. 수치화하긴 어려우니 내 글씨가 어딘가 딱딱한 것 같다면 살짝씩 곡선을 추가해보세요. 너무 많이 휘었다 싶으면 줄이고 아직도 딱딱한 느낌이 많다 싶으면 곡률을 늘려서요.

어디서나 당당한 생활글씨

가 사 자 차 카

↓

가 사 자 차 카

미묘한 차이가 모여 글씨의 인상을 만들어 낸답니다.

부드러움도 과유불급

글씨가 어딘가 지저분해 보인다면 글씨 획마다 곡선이 들어가 있을 확률이 커요. 내가 써 놓은 글씨에 곡선이 없어도 될 곳까지 곡선이 많이 들어가진 않았는지 확인해보세요. 만약 그렇다면 곡선을 다리미로 펴준다는 느낌으로 곧은 직선을 만들어 주세요. 어때요? 글씨가 훨씬 깔끔해졌죠?

곡선이 너무 많으면 깔끔하지 않아요

↓

곡선이 너무 많으면 깔끔하지 않아요

03

어색한 장식은
안 하는 것보다 못합니다

생활글씨는 보다 간결하게!

그런가 하면 어른스러운 느낌을 낸다고 세로로 된 모음 시작 부분에 꺾임을 넣는 분들이 많이 계시더라고요. 잘 쓰면 약이지만 못 쓰면 독이 바로 장식(셰리프)입니다. 적절하게 쓴다면 글씨가 훨씬 고급스럽지만 그렇지 않다면 어린 아이 처음 한글 연습하는 듯한 글씨가 되어버립니다.

장식이 있는 글씨를 쓰고 싶다면 정자체 책을 사서 따라하시는 게 좋습니다. 생활 속에서 빠르면서도 괜찮은 글씨를 쓰는 게 이 책의 목표기 때문에 장식을 배제하라고

말씀드리고 싶네요. 일상 속 글씨에서는 그렇게 장식을 그리며 시간을 빼앗기기보다는 글씨를 경쾌하게 쓰는 것이 조금 더 좋지 않을까 싶어요.

어색한 장식은 안 하는 게 좋아요
어색한 장식은 안 하는 게 좋아요

장식이 과한 경우

↓

어색한 장식은 안 하는 게 좋아요.

장식이 없는 경우

어떤가요? 아무런 장식이 없는 글씨가 보기 더 깔끔하지 않나요? 시간도 줄일 수 있으니 일석이조의 효과를 누릴 수 있어요.

빨리 써도
그렇게 쓸 수 있나요?

라이브 방송을 켜고 정자체를 쓰고 있으면 채팅으로 빨리 써도 그렇게 쓸 수 있냐고 많이들 물어보세요. 빨리 써도 어느 정도 느낌은 살겠지만 정자체의 의도와는 멀어지겠죠. 격식 있고 아름다운 글씨는 당연히 시간을 들여 쓰는 게 맞다고 생각해요. 괜히 정자를 빨리 쓰려고 하면 아름다운 느낌도 내지 못하고 다른 글씨에 비해 속도도 빠르지 않은 어정쩡한 글씨가 되거든요.

정성을 들인다는 건 시간을 많이 투자한다는 것과 동의어라고 생각해요. 무한정 시간을 많이 들이는 건 역효과일 수 있지만 어느 정도 시간을 넉넉하게 잡고 해야 완성도가 높아지잖아요. 시간에 쫓겨 빨리빨리 하는 일과 여유롭게 하는 일 중 어느 것이 완성도 높았는지 생각해 보면 알 수 있을 거예요. 물론 질문의 의도는 충분히 이해해요. 빨리 쓰면서도 정자체처럼 아름다운 형태를 유지하고 싶은 마음에 물어봤겠죠. 그것에 대해선 확실히 답변드릴 수 있답니다.

빠르게 쓰면서 정교하기란 불가능해요. 빨리 쓰려면 아름다움을 어느 정도는 희생해야 합니다.

글씨를 통해
원하는 이미지를 만들어 보세요

흔히들 사람의 외모만 보고 평가하지 말라고 하잖아요. 하지만 현실은 어떤 가요? 여러분은 어떤 사람을 처음 보자마자 외모를 제외한 부분으로 평가하실 수 있나요? 저는 불가능하다고 생각합니다. 개방된 정보가 외모뿐이거든요. 우리가 옷을 입는 데 큰 관심을 가지고 많은 돈을 지불하면서까지 욕심내는 이유가 뭐라고 생각하세요? 단순히 자기만족을 위해서일까요? 저는 패션을 잘 모르지만 사람들이 옷에 관심을 가지는 이유를 알 것 같습니다. 내가 말하지 않아도 입은 옷이 나를 말해주거든요.

예를 들어볼게요. 변호사 사무실에 상담을 하러 갔는데 정장이 아닌 캐주얼한 옷을 입고 있다면 어떨까요? 변호사를 선임하고 싶은 마음이 들까요? 저는 아닐 거 같아요. 변호사 같은 전문 직종은 신뢰를 주어야 하기 때문에 단정하고 깔끔한 정장을 입는 거라고 생각해요. 본인 입으로 '나는 똑똑하고 신뢰가는 사람'이라고 말하지 않아도 입은 옷이 나를 대신해 표현해 주거든요.

길에서 독특하고 개성 있는 차림을 하고 다니는 사람을 본다면 어딘가 예술을 할 것 같다거나 자유분방한 직종일 거라는 생각이 들지, 일반적으로는 사무실에서 일하는 직장인이라고는 생각하지 않을 거예요.

글씨도 마찬가지로 내 이미지와 맞아떨어질 때 장점이 극대화된다고 생각해요. 내가 신뢰를 주어야 하는 직종에 있다면 정자체와 같은 격식 있고 깔끔한 글씨가 되도록 연습하는 걸 추천하고 싶고, 개성을 추구하거나 자유로운 직종에 있다면 물 흐르는 듯한 글씨가 더 어울릴 것 같아요. 사람들은 글씨를 통해 당신의 이미지와 함께 당신을 더 잘 기억할 거예요. 글씨가 내가 주고 싶은 이미지와 일치한다면 살아가면서 인상에 아주 큰 무기로 작용할 거예요.

내가 가지고 싶은 이미지대로 글씨를 바꿔보는 것도 좋을 것 같아요. 똑똑하다는 인상을 주고 싶다면 정자체와 같이 장식 있고 반듯한 글씨도 연습해 보는 거죠. 익혀 두었다가 상황에 맞게 꺼내 쓴다면 좋은 쪽으로 이미지에 큰 반전을 줄 수 있답니다.

케이스 스터디

앞에서 공통된 원리를 공부해봤다면, 이번 4장에서는 제가 수년간 글씨 수업을 진행해오며 마주한 문제점들과 해결 방안들을 하나씩 짚고 넘어가보려 해요. 아마 많은 분들이 비슷한 문제를 겪고 계시리라는 생각이 드네요. 자신이 저지르지 않는 실수 또는 문제라 해도 그 원인과 해결 방안을 살펴보시면 다른 문제에 적용하시는 데도 큰 도움이 되실 거예요.

가장 먼저 글자의 '본모습'을 살펴보고 넘어가도록 할게요.

01

묶어서 생각해볼 글자들 1
'匸'과 'ㅋ'

한글의 과학적인 창제 방식에 대해서는 제가 두말할 게 없을 거예요. 모두가 알고 계시겠지만 한글은 'ㄱ'부터 'ㅎ'까지 모두 원리를 가지고 만들어진 문자랍니다. 하지만 쓸 때는 이런 원리를 잘 인식하지 않는 것 같아요.

'ㄱ'과 'ㅋ'은 한 묶음의 글자라고 보시면 된답니다. 묶음의 맨 앞 자음만 잘 쓸 줄 알면 나머지 자음들은 알아서 따라오죠. 이렇게 글자를 묶음으로 살펴보시면 문자를 익히는 데 큰 도움이 되실 거예요. 생각할 양도 많이 줄게 되고요.

'ㄱ'과 'ㅋ'은 어딘가 닮지 않았나요? 닮았다는 생각을 해본적이 없다고요? 그럴 수 있죠. 아마 많은 분들이 둘을 따로 떼어 놓고 별개의 자음이라 생각했을 거예요. 앞으로는 이 둘은 같이 간다 생각하면 좋아요. 사실 'ㅋ'은 'ㄱ'에 가로 획을 하나 붙여준 거거든요.

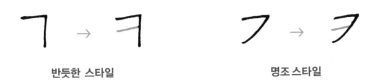

반듯한 스타일 명조 스타일

조심해야 할 점은 가로 획의 위치가 너무 아래로 내려오면 안 돼요. 그럼 빈 공간이 어색하게 보인답니다

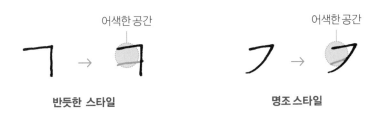

반듯한 스타일 명조 스타일

묶어서 생각해볼 글자들 2
'ㄴ' 'ㄷ' 'ㄹ'

'ㄴ' 'ㄷ' 'ㄹ'도 하나의 세트랍니다. 기본은 'ㄴ'이 되겠죠. 'ㄴ'의 윗부분에 가로 획 하나를 붙이면 뭐가 되나요? 'ㄷ'이 되죠. 그럼 'ㄷ'의 윗부분에 'ㄱ'을 붙이면요? 'ㄹ'이 됩니다. 이렇게 묶어 생각하니 훨씬 쉽죠? 'ㄴ'만 잘 쓸 줄 알아도 'ㄷ'과 'ㄹ'은 수월하게 쓸 수 있어요.

'ㄹ'을 영어의 'Z'를 그리듯이 한 획에 그리시는 분들이 많은데요, 'ㄹ'은 'ㄱ' 아래에 'ㄷ'이 붙은 경우예요. 그러니 'ㄱ'을 쓰고 그 아래에 'ㄷ'을 써야 하죠. 원리와 순서를 기억해두면 글씨가 자연히 좋아진답니다.

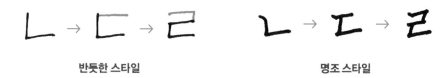

반듯한 스타일　　　　　　　　**명조 스타일**

그리고 'ㄹ'을 쓸 때는 되도록 가운데 획이 중앙에 오도록 쓰는 것이 보기 좋아요. 위에 있거나 아래에 있으면 균형이 어긋나 보인답니다.

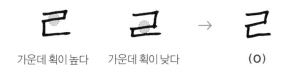

가운데 획이 높다　　　가운데 획이 낮다　　　　(O)

묶어서 생각해볼 글자들 3
'ㅅ' 'ㅈ' 'ㅊ'

'ㅅ' 'ㅈ' 'ㅊ'도 하나의 세트랍니다. 기본은 'ㅅ'이 되겠죠. 'ㅅ'의 윗부분에 가로 획을 하나를 붙이면 뭐가 되나요? 'ㅈ'이 되죠. 그럼 'ㅈ'의 윗부분에 점을 붙이면요? 예상하셨겠지만 'ㅊ'이 됩니다. 이렇게 묶어 생각하니 훨씬 쉽죠? 'ㅅ'만 잘 쓸 줄 알아도 'ㅈ'과 'ㅊ'은 수월하게 쓸 수 있어요.

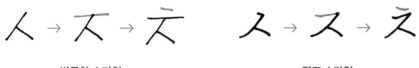

<div align="center">

반듯한 스타일　　　　　　　　　**명조 스타일**

</div>

묶어서 생각해볼 글자들 4

모음들

모음들도 생각해볼게요. 모음은 우선 가로선 세로선이 있죠. '—'와 'ㅣ'가 가장 기본이 될 거예요. 여기에 점이 어느 위치에 달렸느냐에 따라 양성모음, 음성모음이라고 부르는데 그런 용어는 우리에겐 중요하지 않으니 넘어갈게요.

대부분 'ㅏ'나 'ㅗ'처럼 모음이 하나로 이루어져 있을 땐 쉽게 쉽게 잘 쓰시더라고요.

반면 모음이 두 개가 사용된 경우에는 많이 헷갈려 하세요. 'ㅢ' 같은 계열의 모음을 쓸 때요. 이건 두 개가 한 번에 사용된 경우랍니다.

예시를 더 들자면, 'ᅪ'는 'ㅗ'와 'ㅏ'가 같이 사용된 거고 'ᅯ'는 'ㅜ'와 'ㅓ'가 같이 사용된 거죠.

ㅡ + ㅣ = ㅓ ㅣ + ㅡ = ㅓ

ㅗ + ㅏ = ㅘ ㅗ + ㅏ = ㅘ

ㅜ + ㅓ = ㅝ ㅜ + ㅓ = ㅝ

반듯한 스타일 **명조 스타일**

다들 잘 아시다시피 한글은 매우 유기적으로 생선된 글자입니다. 이러한 기본적인 사실을 유념해야 바른 글씨를 쓸 수 있어요.

자, 그럼 이제 제가 수없이 많은 수강생분들을 만나면 보아온 공통된 문제들을 짚어나가 볼까요?

받침 'ㄴ' 공간을 막기

가로모임 받침 'ㄴ'을 쓸 때 아래처럼 쓰는 분들이 많더라고요. 이렇게 쓰게 되면 초성과 중성 아랫부분 공간이 너무 남아 잘못하면 이상하게 보일 수 있어요. 받침 'ㄴ'의 위치가 중성 쪽에 가까우면 괜찮겠지만 보통은 초성과 중성 중간쯤에 받침을 위치시키잖아요? 그럴 경우에는 받침 'ㄴ'을 살짝 구부린다는 느낌으로 써주시면 좋습니다. 아래 예시를 보고 정말 그런지 확인해보세요.

안녕 → 안녕

긴가민가 → 긴가민가

넓은 빈공간 빈공간 줄이기

어디서나 당당한 생활글씨

단순화하기

글씨를 처음부터 이어 쓰게 되는 건 아니에요. 조금씩 조금씩 단순화 과정을 거치는 것이죠. 앞서 말씀드린 대로 좋은 글씨를 찾을 때까지는 가급적 획을 잇지 않고 떼어 쓰는 것이 중요해요. 그래야 모양을 제대로 인식할 수 있으니까요.

하지만 생활글씨는 편의를 우선시하기 때문에 결국에는 다시 어느 정도는 이어 쓰게 될 수밖에 없어요. 중요한 점은 역시 가독성이죠. 내 글씨가 어떻게 단순화되어 가고 있는지 잘 인식해두면 균형을 잡을 수 있어요.

안녕 ↔ 안녕 ↔ 안녕 ↔ 안녕 ↔ 안녕

긴가민가 ↔ 긴가민가 ↔ 긴가민가 ↔ 긴가민가

가로모임 받침이 초성을 넘지 않도록 하기

받침 있는 글씨를 쓸 때 받침이 초성보다 더 왼쪽으로 나가게 되면 눈코는 작은데 상대적으로 입만 큰 얼굴 같은 느낌이 납니다. 초성의 시작점보다는 받침이 더 들어와 있도록 써보세요. 아래 예시를 보고 확인해보세요.

반갑습니다 → 반갑습니다

선인장 → 선인장

케이스 4 **'ㅅ''ㅈ''ㅊ' 줄기를 한 획에 쓰려고 무리해서 이어 쓰지 말기**

앞에서도 이어 쓰지 말라고 말씀드리긴 했는데 이것까지 이어 쓰실 줄은 몰랐어요. 다들 급하니까 그런 거겠죠. 말 그대로 줄기 부분은 무슨 일이 있어도 떼어 써주세요. 'ㄷ'과 'ㄹ'을 구분하기 어려워지는 것과 마찬가지로 이 역시 글씨에 혼선을 더한답니다.

이어 쓰지 않기

사랑 → 사랑

장난 → 장난

자동차 → 자동차

'ㅇ'은 최대한 찌그러지지 않게 그리기

생각보다 'ㅇ'을 찌그러진 모양으로 쓰는 분들이 많더라고요. 급하면 정원으로까지는 쓸 수 없겠지만 최대한 노력해서 써주세요. 타원으로 그리면 기울기가 생긴 것처럼 보여 안정감이 떨어지거든요. 한번 둘의 차이를 살펴보세요.

이응은 최대한 정원 느낌이 좋아요.

정원에 가까운 'ㅇ'

이응은 최대한 정원 느낌이 좋아요.

기울어진 타원형의 'ㅇ'

초성을 크게 쓰는 분들 많죠? 이게 왜 문제야? 하실 수도 있는데 제가 말씀 드리는 건 과도하게 초성이 큰 경우예요. 적당히 큰 건 좋은데 너무 크면 장난스러운 느낌이 커서 좋은 글씨로 보이진 않는답니다. 귀여운 느낌의 글씨를 좋아하시는 분이라 해도 균형 감을 위해 조금은 줄여줄 필요가 있어요.

초성이 너무 커도 좋지 않아요

✏ 직접 한번 써보세요

닫히는 자음 'ㅁ' 'ㅂ' 'ㅇ' 확실히 닫아주기

닫히는 자음은 확실히 닫아주세요. '조금쯤이야 괜찮겠지' 하실 수도 있는데 그런 조금
이 하나씩 모이다 보면 문장의 인상을 결정해요. 모습을 제대로 한 글씨가 훨씬 정중하
고 깔끔하게 보인답니다. 꼭 다 닫아주세요.

열린 획

마음 → 마음

밥 → 밥

아이 → 아이

가로모임 초성 위로 모음 너무 올리지 말기

초성 위로 'ㅣ'계열 모음을 길게 쓰는 분들도 많더라고요. 뭐든 과한 건 좋지 않아요. 적당히 올라가는 게 좋긴 한데 과하면 가독성을 많이 해치고 글씨가 상당히 좌우로 눌려 있듯 길어 보이게 됩니다. 어색한 장식을 넣는 분들이 이런 경우가 많더라고요. 세로획을 길게 긋는 것은 글씨를 쓰는 속도 측면에서 보아도 효율이 좋지 않답니다.

너무 위로 길어진 획

안녕하세요 → 안녕하세요

반갑습니다 → 반갑습니다

✏ 직접 한번 써보세요

케이스 스터디

자모의 크기가 다이내믹하게 변하지 않도록 주의

전체적으로 자모의 크기는 일정한 게 좋습니다. 판에 찍듯, 폰트처럼 같은 자리면 거의 같은 모양으로 나올 수 있게 하는 게 좋답니다. 처음엔 생각하면서 써야하지만 한두 달만 써도 생각 없이 균형잡힌 글씨를 써나갈 수 있을 거예요. '가'를 쓰더라도 어떤 위치에선 'ㄱ'이 크고 어디선 작으면 이상하다는 건 굳이 말 안 해도 아시겠죠?

비교적 작은 'ㅇ'

자음의 크기는 일정하게

↓

자음의 크기는 일정하게

케이스 10 ‘ㅣ’계열의 세로획이 초성보다 내려오지 않도록 주의

모음 ‘ㅣ’계열의 세로획이 초성보다 낮다면 어색할 수 있습니다. 우리는 보통 초성 자음보다 ‘ㅣ’계열의 세로획이 더 위쪽에서 시작한다고 배웠거든요. 균형감을 위해서라도 위치를 잘 조정해보도록 해요.

빈공간
↓

모음은 자음보다 위에

↓

모음은 자음보다 위에

'ㅁ'과 'ㅇ' 확실히 구분되도록 'ㅁ'에 각을 주기

글씨를 빨리 쓰다보면 'ㅁ'과 'ㅇ'이 꽤 자주 헷갈립니다. 'ㅁ'을 쓰실 땐 첫 세로획을 곧게 쓰거나 꺾이는 부분에서 각을 확실히 주세요. 이것만으로도 'ㅇ'과는 확실히 구분이 됩니다.

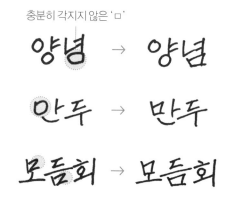

충분히 각지지 않은 'ㅁ'

양념 → 양념

안두 → 만두

모듬회 → 모듬회

'ㅖ''ㅐ' 우측 세로획이 더 길거나 우상향하도록 쓰기

'ㅣ'가 두 개 반복될 경우 같은 높이거나 우측이 더 짧을 경우 좋지 않아 보입니다. 우측 세로 획 'ㅣ'가 좌측 'ㅣ'를 덮을 수 있도록 살짝 더 길게 써주세요. 디테일한 차이를 신경 쓸수록 글씨는 한결 멋스럽게 보인답니다.

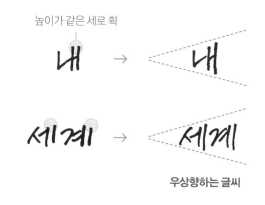

높이가 같은 세로 획

우상향하는 글씨

가로모임 받침은 중성 중앙 쪽에 위치하도록 두기

받침의 위치만 바꿔도 글씨가 많이 바뀐답니다. 세로모임에서는 초성과 종성을 같은 라인쯤에 놓으면 돼서 크게 어렵지 않은데 가로모임에서는 놓을 수 있는 공간이 너무 많아 어렵죠. 잘 모르겠으면 초성과 중성 사이에서 시작해 조금씩 우측으로 보내 보는 거예요.

예를 들어 '각'이라는 글씨를 쓸 때 마음에 들지 않는다면 받침 'ㄱ'의 위치를 우측으로 조금씩 옮긴 '각'들을 써보는 거죠. 그러다 보면 저만의 균형감각을 찾을 수 있답니다.

각 - 각 - 각 각 - 각 - 각

간 - 간 - 간 간 - 간 - 간

맡 - 맡 - 맡 맡 - 맡 - 맡

반듯한 스타일 **흘려 쓴 스타일**

'丁''ㅠ'받침 세로획 길게 빼기

아래로 내려오는 획들은 길게 빼주는 게 좋습니다. 가독성도 좋아지고 글씨가 시원해 보입니다. 정말 별거 아닌 듯하지만 큰 차이를 만들 거예요.

우유 → 우유

국수 → 국수

'ㅎ'은 우리 눈썹과 눈의 관계와 닮았습니다. 자세히 보세요. 눈썹 밑에 눈이 있는 것과 같죠. 'ㅎ_ㅎ' 이런 이모티콘을 만들어 봤어요. 사람 얼굴 같지 않나요?

잘생긴 남자의 비밀이라는 기사를 봤는데 미남들은 눈과 눈썹 사이의 거리가 좁다고 하더라고요. 서구적인 인상이라고 하죠. 반면 캐릭터들은 어떤가요? 대체로 귀엽고 다소 어리숙한 이미지를 가지고 있죠. 자세히 살펴보세요. 눈과 눈썹이 있는 캐릭터라면 그 사이의 거리가 멀지 않나요?

'ㅎ'도 다르지 않아요. 눈과 눈썹을 너무 붙이면 뭉쳐 보이니까 살짝 떼어 써보세요. 그렇다고 너무 멀어지면 글씨가 어딘가 엉성한 느낌을 줄 거예요.

벌어진 거리

하늘 → 하늘

한국 → 한국

매일 하세요
한 줄이라도 좋아요

글씨 연습을 시작한 지 10년도 넘었네요. 지금도 매일 글씨를 씁니다. 하루라도 빼먹으면 감이 떨어지는 것 같아서요. 특히 일기나 플래너의 경우에는 하루만 빼먹어도 정말 하기 싫어지더라고요. 어제 못 한 것까지 해야 하니까요. 차라리 어제 못 한 건 잊고 오늘 할 일부터라도 제대로 하는 게 좋습니다.

조금씩이라도 매일 글씨 쓰는 걸 추천하고 싶은 이유입니다. 큰일은 아니지만 매일 해내면 성취감도 느낄 수 있고 글씨도 빨리 늘거든요. 머리로는 아는데 행동을 하지 않으면 발전하지 않는 것처럼 우리도 이 책을 통해 머리로는 개념을 익혔으니 행동을 해야겠죠?

하루 종일 시간을 투자해야 하는 일이 아닌, 나를 가꾸어 나가는 일이라면 매일 조금씩 투자해보세요.

맨 뒤에 연습할 수 있는 공간을 충분히 마련해뒀으니 쓰고 싶은 문장이 생길 때마다 앞에서 읽은 내용들을 떠올리며 적어보세요. 실력이 빠르게 늘거예요.

글씨 보는 눈을 키워주는
가장 좋은 방법

글씨를 다 쓰고 나서 써놓은 걸 봤는데 어디가 이상한지 잘 모르겠나요? 그럼 사진을 수직으로 찍은 뒤에 사진을 살펴보세요. 우리 뇌는 보려는 대상에만 집중하고 주변엔 크게 집중하지 않아 에너지 소모를 줄이려는 경향이 있어요.

당장 주변에 있는 사물 하나를 정해 응시해 보세요. 주변에 뭐가 있었는지 기억나나요? 이제 그 사물을 화면 중앙에 놓고 핸드폰으로 사진을 찍어 살펴보세요. 어떤가요? 사진을 찍어놓고 보니 응시하던 사물은 오히려 잘 안 보이고 배경에 있는 잡다한 것들이 눈에 들어오죠? 이게 우리 눈으로 볼 때와 사진으로 볼 때의 차이예요. 사진을 찍어 놓고 보면 더 객관적으로 볼 수 있답니다.

글씨를 쓴 다음 사진을 찍어서 확인해보면 이상해 보이는 부분이 눈에 훨씬 잘 띄어요. 이상하다 싶은 곳을 표시한 뒤 고쳐서 같은 글귀를 다시 써보면 좋습니다. 너무 긴 글은 다시 쓰려면 지겨우니 짧은 명언 같은 걸 써보세요. 다 썼으면 다시 사진을 찍어 이상하다 생각하는 부분에 표시한 뒤 다시 한번 써보세요. 두세 번 고쳐가며 다시 써보는 게 가장 좋더라고요.

이 방법이 글씨 보는 눈을 키워주는 데 아주 좋답니다. 글씨가 금세 느는 방법이기도 하고요.

글씨를
왜 잘 쓰고 싶으신가요?

여러분은 글씨를 왜 잘 쓰고 싶으신가요? 질문을 하려니 나는 글씨를 왜 잘 쓰고 싶었나 생각해보게 되네요. 단순했습니다. 학창 시절부터 필기를 깔끔하고 예쁘게 하는 친구들이 부러웠거든요. 그런 친구들이 대부분 공부도 잘 했답니다. 동갑이지만 어딘가 어른 같은 성숙한 느낌이 들더라고요. 어른이 되어서도 무심코 쓴 글씨가 멋있는 사람을 보면 어딘가 사람이 달라 보이더라고요. 글씨를 잘 쓰는 사람에게서는 지적임이 느껴지고, 어쩜 사람도 차분하니 바를 것 같다는 인상이 느껴졌습니다. 저도 그런 지적이고 반듯하고 이미지를 만들고 싶어서 글씨 연습을 시작한 게 어느덧 10년이 넘었네요.

처음 글씨를 교정해봐야겠다고 생각했을 때, 제일 먼저 떠올린 건 똑바른 정자체 느낌의 글씨였어요. 바로 정자체 글씨교본을 서너 권 구매해 따라 썼죠. 글씨교본은 분량이 적어서 생각보다 금방 다 쓰더라고요. 하지만 책 서너 권을 모두 채웠음에도 제 글씨에는 전혀 변화가 없었어요. 저의 첫 글씨 교정 도전은 완전 실패였답니다. 그래도 글씨를 잘 쓰고 싶다는 마음은 제 마음 한편에서 오래도록 사라지지 않더라고요. 결국 수차례 시도 끝에 나름의 성과를 얻었어요. 덕분에 지금까지 일로서도 계속 해올 수 있었습니다.

네, 정자체를 나름 잘 쓰게 되면서 감사하게도 오프라인과 온라인 강의도 하게 되었고 책도 내게 되었어요. 처음에는 깜짝 놀랐어요. '글씨를 교정하고 싶어 하는 사람이 이렇게 많다고?' 사실 소소하게 좋아하는 일로 약간의 용돈을 벌어볼 요량으로 시작한 강의였거든요. 강의 반응은 뜨거웠어요. 오프라인으로 먼저 시작한 강의는 처음에는 반이 하나였지만 대기자가 계속 생기는 바람에 반을 네 개까지 늘리게 되었어요.

강의가 성공적으로 이뤄진 건 단지 느낌이나 반복으로 배우는 글씨가 아니라 원리로 배우는 글씨여서 그랬던 것 같아요. 이렇게 하면 어떤 느낌이 나는지, 저렇게 하면 어떤 느낌이 나는지 하나하나 대조하며 가르친 게 효과가 있었으리라 생각해요. 이 원리는 모두 제가 혼자 글씨를 연구하듯 써오며 수많은 시행착오 끝에 정리한 결과물이었어요. 이전처럼 생각 없이 쓰지 않고 획 하나를 그어도 이 획을 그어야 하는 이유를 부여했죠. 이 획을 쓸 땐 왜 이런 모양이 나와야 하는지, 왜 이 위치에 있어야 하는지 등을요. 제가 쓴 정자체 책이 벌써 10만 부가 넘게 팔린 걸 보면 이 방법이 많은 분들에게 도움이 된 듯해서 뿌듯하답니다.

'요즘 시대에 글씨를 다듬어 어디에 써?'라고 생각하실 수도 있죠. 그 마음 충분히 이해해요. 하지만 글씨를 쓸 상황은 의외로 꽤 많답니다. 제가 글씨 교정하길 가장 잘 했다고 느낄 때가 언제인지 아세요? 바로 공부를 할 때예요. 예전엔 글씨가 마음에 들지 않아서, 써도 깨끗하게 정리가 되지 않아서, 강의나 강연을 들으면서도 필기하지 않았어요. 대신 뚫어지게 쳐다보고 귀 기

울여 듣기만 했죠. 안타깝게도 머리가 비상하지 않아서 그런지 자고 일어나면 내용이 잘 기억나지 않더라고요.

글씨를 마음에 들게 고친 후로는 많은 게 바뀌었죠. 이제 강의나 강연을 들을 때 당연하게 필기를 하게 되었습니다. 손으로 직접 적은 내용은 추후에 복습을 하며 다시 읽어도 더욱 생생히 떠오르더라고요. 강의뿐만 아니라 혼자 책을 읽을 때도 항상 그때그때 떠오르는 단상들을 귀퉁이에 메모하는 습관이 생겼습니다. 그러면 다시 들춰 볼 때 '이때 이런 생각을 했구나.' 하는 감상이 빠르게 따라 붙더라고요. 생활하며 글씨 쓰는 빈도가 늘어났을 뿐인데 사람이 몇 계단 업그레이드 된 느낌이에요. 강의나 강연을 들을 때 집중력이 올라간 것은 물론, 책을 읽을 때도 생각이 널리 확장되었어요.

이밖에도 글씨 쓰기에 자신감을 갖은 뒤로 변한 부분은 많아요. 프린트해도 되는 영역에서 정성껏 손글씨를 쓰면 누군가에게 진실한 마음을 전하기 참 좋더라고요. 택배를 보낼 때 송장을 출력하는 대신 손글씨로 주소를 쓰면 받는 분에게 더 오래 기억에 남는 선물이 될 수 있어요. 축하해야 하는 결혼과 위로해야 하는 장례의 경우에도 정성껏 손으로 쓴 봉투에 마음을 담아 드리면 받는 분께 더 큰 진심을 전할 수 있고요. 편의점만 가도 용도별로 봉투를 프린트해 팔지만 그런 기성품과 마음을 담아 직접 쓴 손글씨 봉투와는 큰 차이가 있죠. 공장에서 기계로 대량 생산한 편의점 빵과 베이커리에서 제빵사가 조물조물 손으로 만든 빵의 차이랄까요.

저는 이렇게 생각해요. 글씨 쓸 일이 사라진 것이 아니라 글씨 쓸 자신감이 사라졌다고요. 주위를 한번 둘러보세요. 어디에든 문자가 없는 곳이 없죠. 대부분은 디지털로 인쇄된 문자일 거예요. 택배 주소처럼, 부조 봉투처럼. 하지만 손글씨로도 얼마든지 대체할 수 있는 것들이죠. 디지털은 빠르고 편리하지만 아날로그만큼 마음을 담아내기는 어려워요. 모두가 다 알고 있죠. 손글씨를 잘 쓰는 사람이건 못 쓰는 사람이건 누구라도 편지만큼은 인쇄하지 않고 손으로 쓰는 것은 그런 이유에서일 거예요.

그러니 글씨를 잘 쓰게 되면 마음을 더 많이, 더 잘 전할 수 있게 됩니다.

변화를
확인할 시간

더 이상 여러분이 글씨 가지고 스트레스 받지 않았으면 좋겠습니다. 이 책을 통해 내 글씨를 돌아보는 눈을 키우고 어떻게 고쳐나갈지 방향을 잡았을 거라 생각합니다. 이제 남은 건 앞으로 글씨를 쓰며 꾸준히 글씨에 대해 생각하고, 남들 앞에서 당당해질 일뿐이겠네요. 글씨 쓸 일이 있어도 피하지 않고 자신 있게 나설 수 있는 그런 사람이 되기를 진실로 바랍니다. 이 책이 여러분 책장에서 호흡하며 오래오래 글씨 지침서 같은 역할을 할 거라고 믿습니다. 여기까지 읽어주셔서 정말 감사합니다.

유한빈

어디서나
당당한
생활글씨

첫판 1쇄 펴낸날 2024년 7월 30일

지은이 유한빈
발행인 조한나
책임편집 유승연
편집기획 김교석 문해림 김유진 곽세라 전하연 박혜인 조정현
디자인 한승연 성윤정
경영지원국 안정숙
마케팅 문창운 백윤진 박희원
회계 임옥희 양여진 김주연

펴낸곳 (주)도서출판 푸른숲
출판등록 2003년 12월 17일 제2003-000032호
주소 서울특별시 마포구 토정로 35-1 2층, 우편번호 04083
전화 02)6392-7871, 2(마케팅부), 02)6392-7873(편집부)
팩스 02)6392-7875
홈페이지 www.prunsoop.co.kr
페이스북 www.facebook.com/prunsoop **인스타그램** @prunsoop

ⓒ 유한빈, 2024
ISBN 979-11-7254-010-4(13640)